한글 레터링

한글 중심 문자도안의 이론과 실제

현대미술자료실편

太乙出版社

머 리 말

이 책은 우리글 중심의 문자도안과 로고의 완벽한 실기를 위해서 기획되어진 「한글 레터링 교본」이다.

지금까지 컷사전이나 각종 일러스트레이션 자료집은 많이 출판되었지만, 문자도안집에 대해서는 그다지 권장할만한 가이드북이 나오지 않은 줄로 안다. 특히 우리글에 대한 작도법이나 일러스트레이션 요령에 대한 지침서는 불과 한두 권에 불과하여 한창 의욕적으로 상업 디자인이나 광고 디자인 등에 종사하는 전문 디자이너들에게는 자료의 불만족이 상당히 컸을 줄로 짐작한다.

글자는 쓰는 사람에 따라서 그 격(格)과 품위가 달라지고 전달하는 힘(뉘앙스)이 달라진다.

어떻게 하면 보다 강력한 힘을 가진 글자를 일러스트할 수 있을까?

이 책은 바로 위와같은 의문의 해답을 도출해내기 위하여 기획·편집되어진 실전 가이드북이라고 할 수 있다.

문자의 일러스트, 즉 레터링이란 무엇인가?

한글의 역사와 현재 사용되고 있는 글자체는 몇 가지나 되며 그 명칭은 무엇 무엇인가?

한자와 한글을 병행하여 사용할 때의 레터링은 어떻게 해야 하는가?

영문 레터링은 어떻게 하는 것이 가장 효과적이며, 글자의 모양으로 보아 어떤 점에 유의하여 일러스트해야 하는가?

각종 로고의 작성과 글자 일러스트의 묘를 살리는 법은
무엇인가?

각종 문자 일러스트에 대한 실전 감각을 키우기 위한 전
략과 비결은 무엇인가?

이와같은 의문의 해답을 구하고자 한다면 바로 이책을
이용하여 스스로 그 해답을 찾을 수가 있을 것이다.

한글 레터링에 대한 작도법을 비롯하여 각종 로고와 문
자도안의 실예를 풍부하게 제시하였으므로 레터링에 그다
지 조예가 깊지 못한 초보자라 하더라도 충분히 전문가에
로의 길을 걸을 수 있으리라 믿는다.

아무쪼록 이 한 권의 지침서가 독자 여러분의 실력 향
상에 다시없는 지렛대 역할을 해줄 수 있기를 바라마지 않
는다.

<div align="right">편저자 씀.</div>

한글레터링

차 례

1. lettering이란

1. lettering이란?

자체를 고려하면서 글자를 쓰는 것이나 또는 쓴 글씨를 말한다. 글자는 선전미술(상업미술)에 있어서 특히 중요한 구성요소이다.

활자자체는 자체변천의 긴 역사를 거쳐 오늘날까지 사용되어 오고 있기 때문에 자체로서도 중요한 것이다.

우리나라에서 많이 쓰는 기본자체는 명조체(明朝體)로 종선은 굵고, 횡선은 가늘어 자체의 구성에 균제가 잘 이루어져 있기 때문에 선전용 글자로서 많이 이용되고 있다.

도안글자로서는 세로의 굵기, 가로의 가늘기, 횡선의 끝맺음, 세로의 길이, 가로의 길이 등의 변형으로 상당히 자유로운 처리가 가능하다. 고딕체는 종선·횡선이 같은 크기로 굵어, 힘찬 느낌을 주기 때문에 표제(제목) 등에 이용되며, 그 변형의 도안문자도 많다.

둥근 고딕체는 고딕체의 모난 곳을 둥근게 한 자체로 전화번호 등에 쓰인다.

궁체는 붓으로 쓴 것 같은 자체이며 어린이 그림책 등에 사용하며, 송조체(宋朝體)는 명조체를 닮았으나 종선이 약간 가늘고 길며 오른쪽이 올라간 자체로서 가냘프면서는 품위있는 느낌을 주기 때문에 명함, 기타 특수한 용도로 사용된다.

청조체(淸朝體)는 해서체라고도 부르며 명함 등에 쓴다. 이외에 서도에서 나온 자체로서는 행서(行), 초서(草), 예서(隷), 전서(篆書) 등이 있다.

이상은 대체로 활자체이나, 선전용 특히 상품명이나 영화의 제명(제목) 등에는 도안화된 글자가 많이 사용된다.

상품명의 경우는 광고용이건, 페케이지용이건 다른 경쟁상품과 명확히

구별하여 메이커나 상사의 개성을 나타내기 위해 상품의 품종이나 구매층
에 맞추어 효과적인 자체를 디자인할 필요가 있다.

2. 한글 레터링

1. 한글의 역사

우리말은 그 기원을 지금까지의 연구 결과 알타이 어족에서 속할 것이라고 본다. 중앙아시아에서 동쪽으로 온 우리 민족의 일부는 만주에 정착, 그 언어를 부여어 또는 북방어라고 하고, 일부는 남쪽으로 내려와 정착하여 그 언어를 한어 또는 남방어라고 부른다.

부여어는 점차 남하하여 이를 고구려어라 부르게 되었다. 그리고, 삼한(三韓) 중 진한에서 출발한 신라가 고구려, 백제를 통일한 점으로 미루어, 신라의 언어가 중심이 되어 우리말을 이루어 오늘에 이르렀다. 현재의 기록으로는 신라 이전의 우리말의 모습은 찾아보기 어렵고, 향찰(鄕札) 또는 이두(吏讀)로 표기한 기록이 남아 있어 이를 통해 신라시대의 우리말 모습을 짐작할 수 있다.

학문적인 정확한 고찰은 어렵지만 신라어가 현대 우리말에 이어져 있음을 알 수 있다.

우리말이 비로소 문자로 기록되기 시작한 것은 훈민정음이 제정되면서부터이다.

훈민정음이 제정된 후부터 오늘에 이르기까지의 500여년 동안 언어 변천의 진행과정에 따라 음운, 어휘, 표현방식의 변화가 생겼다.

예를 들면 훈민정음 제정 당시는 기본 글자 28자와 병서문자, 순경음 'ㅸ', 된소리를 적는데 'ㅆ, ㅂ, ㅅ'이 쓰이었으나 점차 소실되어 24개의 기본 글자만이 남게 되었다. 또 세종때 만들어진 용비어천가나 월인천강지곡들에는 그 낱말이 가진 뜻을 살리기 위하여 'ㅋ, ㅎ'을 제외한 모든 첫소리가 끝소리에도 쓰였었다. 구체적으로 살펴보면 문자의 비례가 자고 : 자폭비가 1 : 1로서 정사각형 안에 문자형이 모두 들어간다. 원래 정사각형은 사변이 모두 길이가 같고 중심에서 같은 크기의 직각으로서 같은 직각으

로 공간을 세분화하기 때문에 부정형 보다 훨씬 단순해 보인다. 그러므로, 정사각형 안에 모아 쓰여진 한글은 곡선적이고 부정형인 명조체 스타일의 한자 글씨체보다 단순해 보인다.

조선 건국에서부터 임진왜란까지를 조선 전기 또는 중기의 국어라 하고, 임진왜란 이후 갑오경장까지를 조선 후기 또는 근대의 국어라 한다. 근대 국어의 특색으로는 문자나 음운에 있어서의 간이화 현상을 들 수 있는데 'ㅿ, ㆁ' 두 글자와 방점이 안쓰이게 되고, 된소리는 'ㅅ'으로 통일되었으며, 받침 'ㆁ'이 말소리는 그대로 있으면서 글자의 모양이 'ㅇ'으로 바뀌었다.

갑오경장은 우리사회에 정치, 제도적, 문화적 개혁을 가져왔을 뿐 아니라 우리말에도 큰 변화를 일으켰다.

문명, 사회, 정부, 현재 우리가 쓰고 있는 문명어의 대부분이 이때부터 생겼고 오늘의 문체와 문학을 이루게 했다.

2. 현재 사용되고 있는 한글 서체

가나다라마바사
아자차카타파하

세명조체

가나다라마바사
아자차카타파하
중명조체

가나다라마바사
아자차카타파하
태명조체

가나다라마바사
아자차카타파하
신태명조체 (SKTM)

가나다라마바사
아자차카타파하
견출명조체

가나다라마바사
아자차카타파하

특견출명조체

가나다라마바사
아자차카타파하

세고딕체

가나다라마바사
아자차카타파하

태고딕체

가나다라마바사
아자차카타파하

견출고딕체

가나다라마바사
아자차카타파하

신세환 고딕체 (세나루)

가나다라마바사
아자차카타파하

신태환고딕체 (디나루)

가나다라마바사
아자차카타파하

태그라픽체

가나다라마바사
아자차카타파하

신그라픽 (그라픽)

가나다라마바사
아자차카타파하

궁서체

가나다라마바사
아자차카타파하

S 신명조체 (교과서)

가나다라마바사
아자차카타파하

신문명조체

가나다라마바사
아자차카타파하

빅체

1) 한글 명조체의 작도법

한글 명조체의 초석은 궁서체에서 비롯되었으며 한자에 있어서 명조체와 서로 관련을 가진다고 본다.

오늘날 사용되는 한글 명조체는 정조때부터 시작되었다. 일반적으로 볼 때 우리 한글 문자체는 영자 26자의 풀어쓰기, 한자의 조화된 글자에 비해 모아쓰기 조합구성의 스페이싱이나 모듀율에 있어 시각적 처리가 상당히 어렵다.

한글 레터링에서 특히 유의해야 할 점은 한글 문자체는 모아쓰기 방식이기 때문에 같은 「ㄱ」자라 하더라도 형태가 확실히 달라진다.

한글 명조체는 기본적으로 여러가지 유형을 고려해 볼 수 있는데 「ㄱ, ㄴ, ㄷ, ㄹ, ㅊ, ㅋ」등을 장소, 때에 따라 적절하게 사용해야 한다.

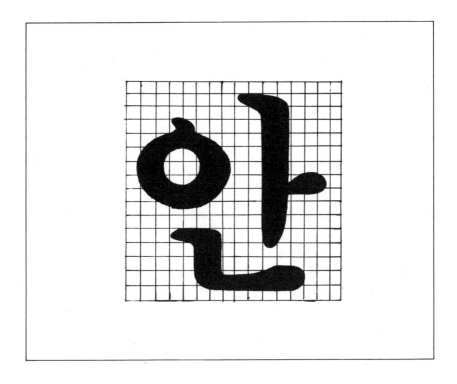

갂 극 거 고 가
눈 난 너 노 나
듣 닫 더 도 다
를 랄 러 로 라
픔 몸 머 모 마
법 봄 버 보 바
숫 숫 서 소 사
응 웅 어 오 아

자	조	저	주	젖
차	초	처	추	찾
카	코	커	쿡	킥
타	토	터	틀	투
파	포	퍼	표	플
하	호	허	흥	헝

2) 한글 고딕체의 작도법

한글 고딕체는 한글 반포 당시부터 고딕으로 제작되었다. 각 고딕체는 원칙적으로 명조체와 달라서 종선과 횡선이 똑같은 굵기로 되어 있으며 글씨 끝에 각을 사용해 강력하고 딱딱한 느낌을 주는 서체이다.

명조체가 여성적인 것이라면 고딕체는 남성적인 서체라 할 수 있다. 각 고딕체는 모든 서문에 있어 가장 중요한 강조 부분에 사용되고 시야성이 커서 현대 기업들의 홍보용으로 많이 사용된다. 각 고딕의 특성을 알아보면 「ㄱ, ㄴ, ㄷ, ㄹ, ㅊ, ㅋ」에 있어서 돌림과 삐침의 변화에 유의하고, 강력한 힘을 주는 장점을 살릴 수 있지만 자칫 무뚝뚝하고, 딱딱한 인상을 주지 않도록 유의한다.

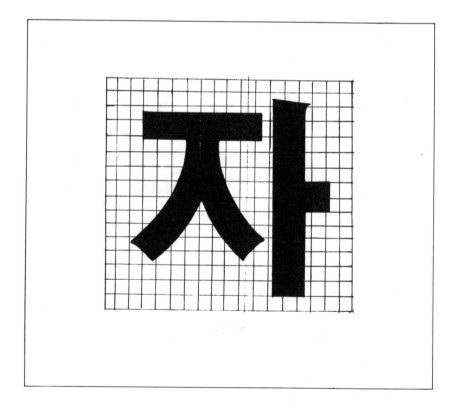

가	고	거	극	갂
나	노	너	난	눈
다	도	더	닫	튼
라	로	러	랄	를
마	모	머	몸	믐
바	보	버	봄	법
사	소	서	숫	슷
아	오	어	웅	응

자	조	저	주	젖
차	초	처	추	찾
카	코	커	쿡	킥
타	토	터	틀	투
파	포	퍼	표	플
하	호	허	훙	헝

3) 한글 환(丸) 고딕체의 작도법

둥근(丸) 고딕의 특징을 보면 명조체의 장점과 각 고딕체의 장점을 보완한 서체라고 말할 수 있다.

명조, 고딕체 이후에 개발된 서체로서 명조체의 여성적인 연약하고 섬세한 부분을 두껍게 하였고 각고딕의 남성적인 강한 부분을 부드럽고 둥글게 하여 조화시켜 준 서체이다. 서체의 응용 용도는 대체로 화장품, 여성용품 등의 선전 문구로 많이 쓰이는 서체다.

각 고딕체의 끝부분(모서리)을 부드럽고, 둥글게 하는 것이 한글 둥근 고딕의 기본체이다. 유의해야 할 것은 종선과 횡선의 폭이 같기 때문에 작도에 신경을 써야 한다. 특히 닿소리「ㄱ, ㄴ, ㅅ, ㅈ, ㅊ, ㅋ, ㅌ」에 주의한다.

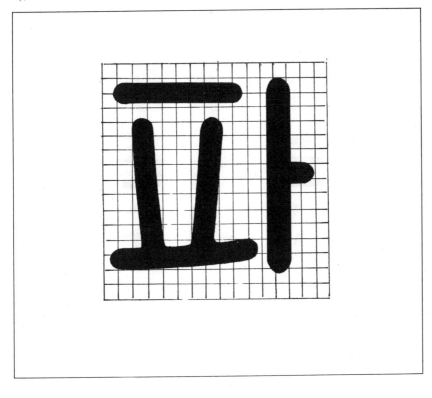

가	고	거	극	갂
나	노	너	난	눈
다	도	더	달	들
라	로	러	랄	를
마	모	머	몸	믐
바	보	버	볼	법
사	소	서	숫	슷
아	오	어	웅	응

자	조	저	주	젖
차	초	처	추	찾
카	코	커	쿡	킥
타	토	터	틀	투
파	포	퍼	표	플
하	호	허	훙	훵

4) 그라픽체

그라픽체는 명조체와 고딕체의 중간격으로 명조체의 장점과 고딕체의 장점을 골라 만든 서체라고 할 수 있다. 일반적으로 잡지광고나 신문광고 등에서 많이 사용한다. 옆으로 긋는 굵기와 내려긋는 굵기의 비례는 3 : 7 로 되어 있으며 내려긋기의 휘어짐에는 부드럽고 자연스럽게 되어 있다.

명조체에 비해 아래 받침이 약간 크고 글자체의 각도가 비교적 합리적으로 되어 있으며 문자 디자인에 많이 애용되고 있다.

가	고	거	극	갂
나	노	너	난	눈
다	도	더	닫	든
라	로	러	랄	를
마	모	머	몸	음
바	보	버	봄	법

사 소 서 숫 슷

아 오 어 웅 응

자 조 저 주 젖

차 초 처 추 찿

카 코 커 쿡 킥

타 토 터 틀 투

파 포 퍼 표 플

하 호 허 흫 헝

5) 궁서체(宮書體)

붓글씨를 바탕으로 한 글씨 스타일로 합리적인 어떤 법칙이 없기 때문에 일반적으로 레터링에서는 많이 사용되지 않고 있다.

가	고	거	극	곿
나	노	너	난	눈
다	도	더	달	득
라	로	러	랄	를
마	모	머	몸	믐
바	보	버	봅	법
사	소	서	슷	슷

아 오 어 웅 응
자 조 저 주 젖
차 초 처 추 찾
카 코 커 쿡 칰
타 토 터 특 투
파 포 퍼 표 퓨
하 호 허 흥 헝

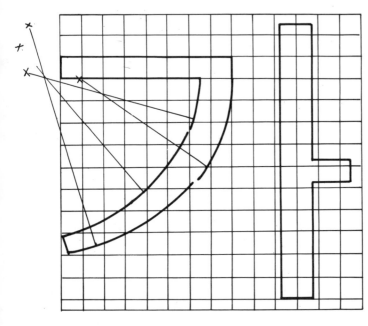

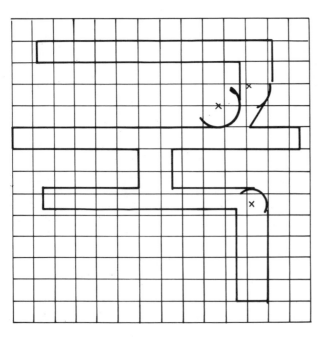

2. 한글 레터링의 실제

—작도 요령—

「ㄱ」의 라운드가 있는 부분의 작도가 중요하다. 라운드 부분은 두번의 컴퍼스 작업을 해야 하며「ㅏ」의 부가점 위치는 앞 자음의 조형적 특성을 고려하여 작도하는 것이 좋다.
일반적으로 가로중심선보다 약간 아래로 오게 작도한다.

「ㄱ」의 초성과 종성의 레터링에서 종성의 것은 반드시 라운드를 주지 않고 작도한다.

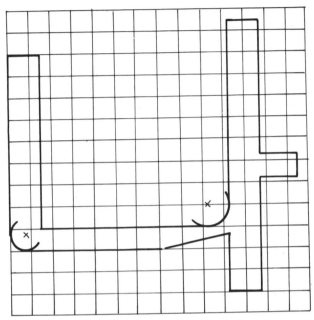

「ㄴ」의 경우 위에서
3간 내려오고 아래서
4간 올린 부분에서
작도한다.
오른쪽 모음의 길이
와 왼쪽 자음의 길이
는 약 1 : 0.7의 비율
이 되게 한다.

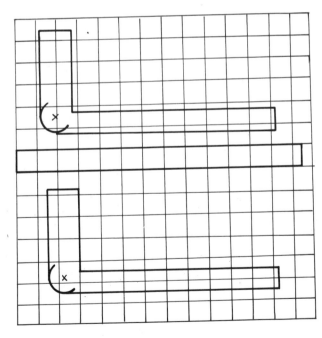

중심의 하나의 모음
을 기준으로 하여 자
음이 상하로 나누어
질 경우 아랫부분의
자음을 크게 작도 한
다.

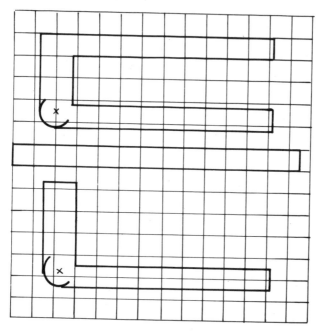

「ㄷ」의 경우에는 「ㄴ」의 활용이라고 생각하는 것이 좋을 것이다.「ㄷ」의 작도법은 「ㄴ」의 작도법에 준한다.

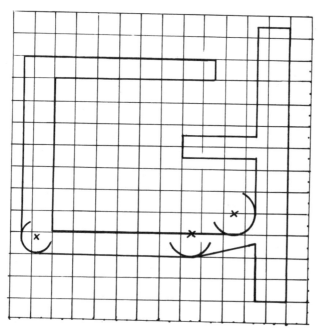

「ㅏ」의 부가점의 위치는 앞자음의 카운터에 의해 정하고 그 길이와 위치는 일률적으로 말할 수 없다. 이 경우「ㄷ」이 가지고 있는 카운터의 약 20% 정도까지 부가점을 주었다.

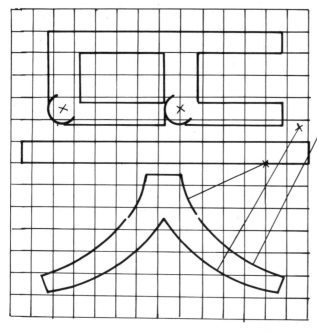

자음과 자음이 독립
적인 상태로 결합되
는 것이 원칙이나 독
립적 요소가 많은 한
글의 경우에는 가능
하면 붙여 쓰는
것이 좋다. 그러
나 원래 별개의 것이
었다는 것을 고려해
야겠다.
「ㅅ」은 초성자음보
다 약간 길게 작도한
다.

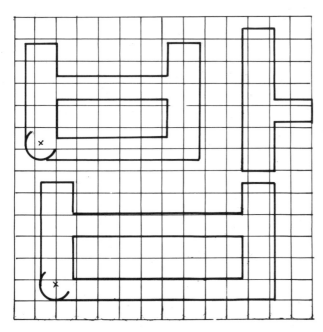

3음소의 결합은 상하
의 두개 덩어리로 보
이게 된다.
이때 「ㅏ」의 길이는
전체 길이에 비해 절
반 이상 내려오도록
작도한다.
만약 모음 길이가 절
반이 못되게 그려지
면 아랫부분이 크게
느껴지게 된다.

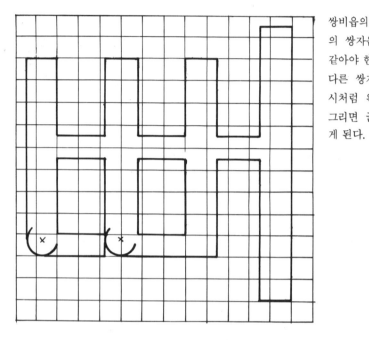

쌍비읍의 경우 좌우
의 쌍자음의 크기가
같아야 한다.
다른 쌍자음의 결합
시처럼 왼쪽을 작게
그리면 균형이 깨지
게 된다.

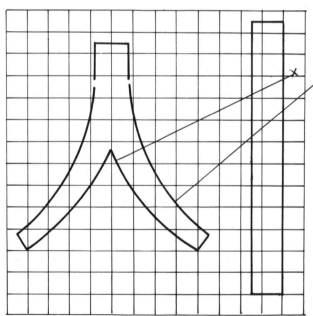

「ㅅ」은 좌우로 내리
뻗는 획의 라운드 처
리가 중요하다. 또한
아랫부분의 정점
에서부터 어느정도
스탬이 내려 오다가
갈라지게 하는 작도
법이 자연스러움을
느끼게 해 준다.
「ㅅ」의 가로 모음 길
이 100에 대하여 80
으로 작도한다.

왼쪽의 「오」는 「가,
나, 라」처럼 2음소
결합시의 비례에 따
른다.

「ㅐ」는 스탬의 사이
를 2.5간을 띄우는
것을 원칙으로 하며
가운데 들어가는 스
탬은 약간 작게 한다.
「ㅔ」의 부가점 위치
는 앞자음 카운터의
특징에 따라 작도한
다.

「ㅍ」의 경우 스탬의 위치가 중요하다. 두 개의 스탬에 의해 나뉘는 3개의 공간 크기는 양쪽 두공간의 합이 가운데 공간의 크기와 일치되도록 작도하는 것이 좋다.

「ㅎ」은 자칫하면 3개의 부분으로 나뉘어질 가능성이 있는 음소이다.
여기서는 갓머리의 크로스바와 「ㅇ」의 결합은 ⅔로 겹쳐 들어가게 작도하였다.

3. 한자 lettering

1. 한자 : 명조체

가장 기본적인 서체로 본문용에서 표제용까지 모든 곳에 폭넓게 사용되고 있다.

특히 장문의 문장은 대부분의 경우 이 명조체가 선택되고 있다. 인쇄에 있어서 조판의 종으로도 횡으로도 짤 수 있고, 신문활자 사식 명조체는 종, 횡의 차가 없고 전체로 세목으로 되었다. 이것에 의해서 섬세한 인쇄에도 효과를 발휘한다. 신문표제 등에는 시인도가 높은 종, 횡의 비의 차가 있는 것을 사용하고 있다.

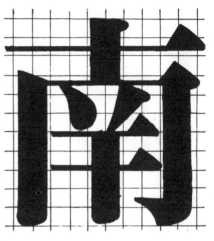

한자를 쓰기 쉽게 하려면 활자가 정방형으로 되어 있어야 좋다. 그래서 선이 많은 가로선을 가늘게 균일 폭으로 하는 것은 서체 설계상 좋다. 시각적 면에서 보아도 세로선은 가로보다도 굵게 보이며 한자로는 구성상의 웨이트에서 보아도 세로선의 웨이트가 높다.

한자 명조체의 연구는 굵기와 스페이싱에 대한 시각적인 감각을 키우는 데 있다.

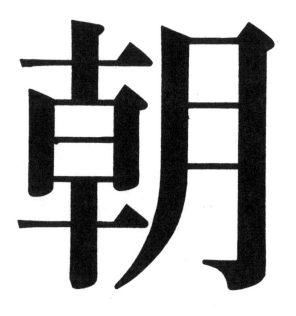

2. 한자 : 태명조체

한자 대부분은 이와 같은 좌우구조로 되어 있다.

횡선은 가늘게, 종선은 굵게 되어 있고 좌측을 변, 우측을 방이라 한다. 좌우구조의 문자일 경우 좌우를 균등하게 나누어 문자를 쓰면 '車'와 '月'라는 두개로 보인다.

'朝'로서 밸런스를 이루게 하는 연구가 필요하겠다. 같은 명조체라도 획이 굵은 체를 태명조라고 한다.

3. 한자 : 세명조체

세명조체는 상하구조의 문자인데 이런 경우 일반적으로 상부는 갓머리, 엄호, 지게호, 하부는 어진 사람인발, 책받침 등의 부수로 구성된다.

4. 한자 : 고딕체

고딕 한자체에는 각(角) 고
딕과 환(丸) 고딕이 있다. 가
로선을 가늘게 하고, 거의 일
정하게 하는 명조체와 달리 종
선과 횡선이 똑같은 굵기이며
각으로 되어 있어 강력한 감을
주는 것이 특징이며, 남성적인
강력한 힘을 느끼게 하는 서체
이다.

이 서체는 전시용도의 표제,
설명문 등 대형 글자 인쇄에
많이 사용되고 작은 인쇄 자체
로는 거의 사용하지 않는다.
시각적으로 답답하고 잘 보이
지 않기 때문이다. 트레이스,
시사를 하면서 구성과 크기의
균형 조정, 웨이트 조정, 중심
과 중심의 라인 조정 등에 대
해 배우길 바란다.

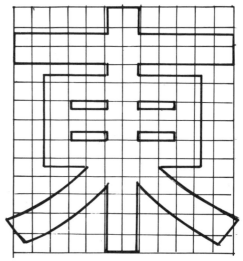

5. 한자 : 각고딕체

세로선과 가로선만으로 구성된 문자인데 상하구조이다. 같은 가로선이
라도 굵기가 다른데에 주의하자. 가로선 굵기의 조정은 문자 구조상의 중
요도에 따라 섬세하게 변한다.

6. 한자 : 각환고딕체

자체의 끝부분을 약간 잘라내거나 둥글게 작도한 글자체

7. 한자 : 환고딕체

자체의 끝부분을 둥글게 한 자체 '日'의 외형라인은 한번에 쓰는 스타일이 되기 때문에 바닥이 없어진다.

4. 영문 레터링

1. 영문자의 작도요령

– 한글과는 달리 영문자의 26자에 대한 레터링 요령과 공간 처리요령을 파악하면 쉽게 작도할 수 있다.

– 대문자 lettering group
- · 호형 —— CGOQS
- · 사선 —— VAWX
- · 세로, 가로선 —— E F H I T L
- · 사선과 가로, 세로선 —— KMNYZ
- · 호형과 직선 —— DPBRUJ

– 소문자 lettering group
- · 호형 —— ceogbdpqas
- · 사선 —— vwxyzk
- · 직접 —— ijltfrnmhu

– 문자가 가지고 있는 카운터의 크기와 문자·자간을 비교해 그 간격이 문자 자체가 가지고 있는 카운터보다 크지 않게 스페이싱 하는 것이 좋다.

2. 대문자

호형문자 : CGOQS

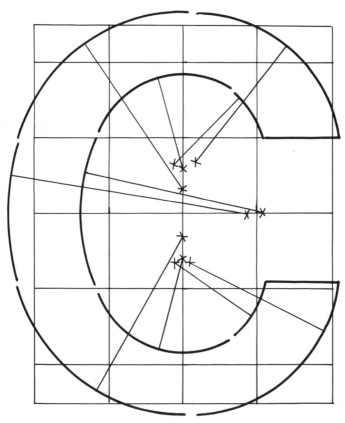

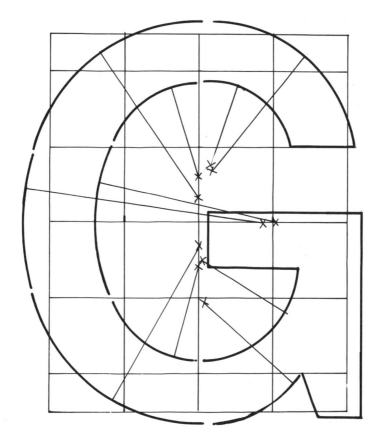

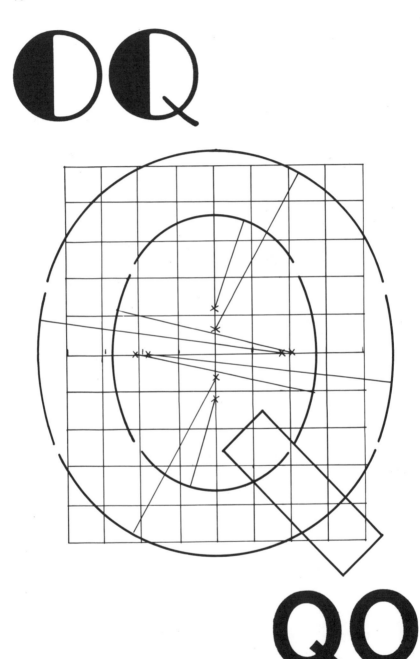

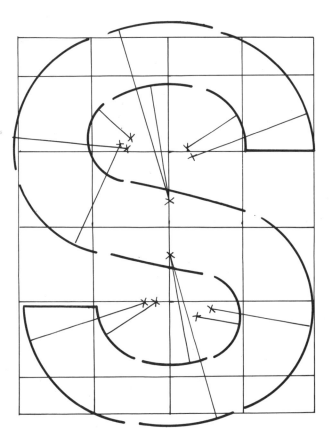

사선문자 : VAWX

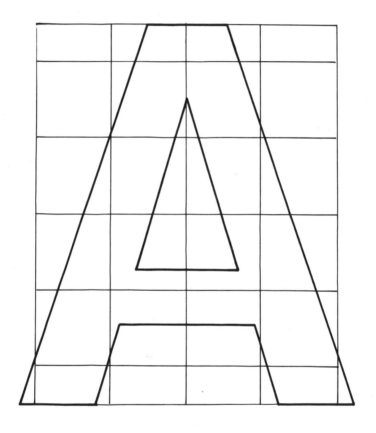

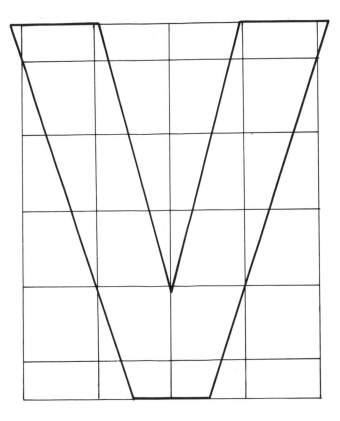

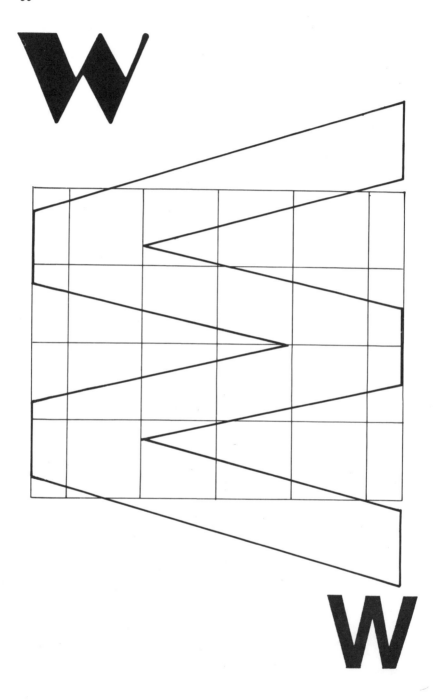

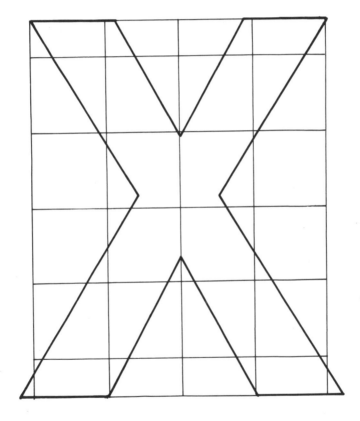

X

세로, 가로선 문자 : EFHITL

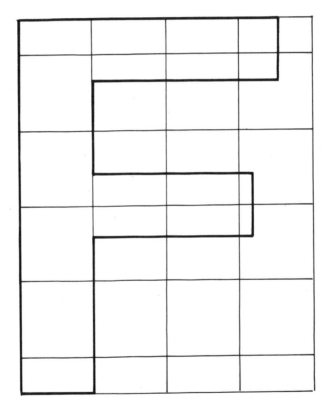

F

H

IT

사선, 가로, 세로선 문자 : KMNYZ

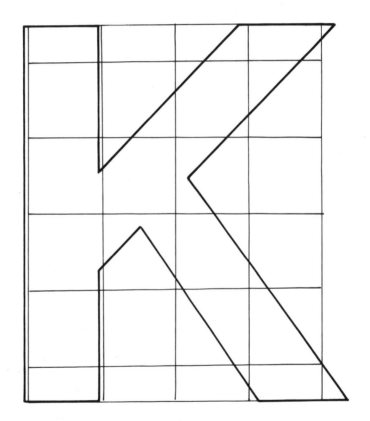

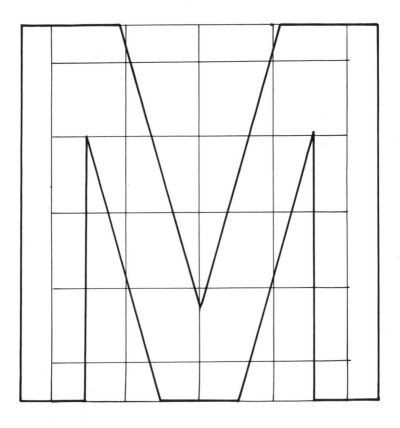

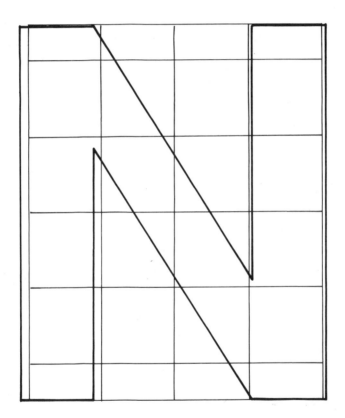

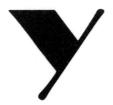

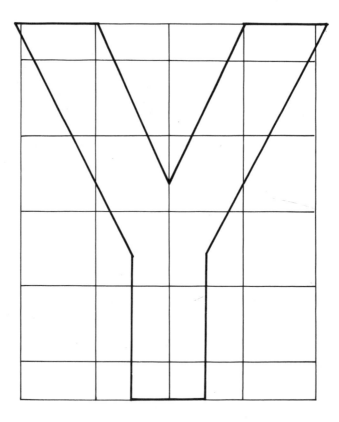

Z

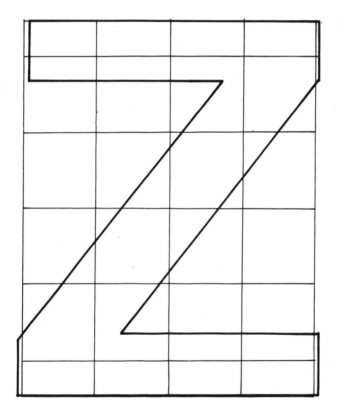

Z

호형, 직선문자 : DPBRUJ

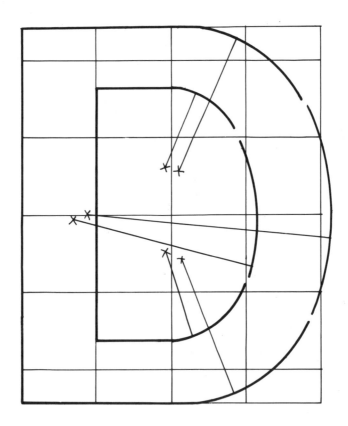

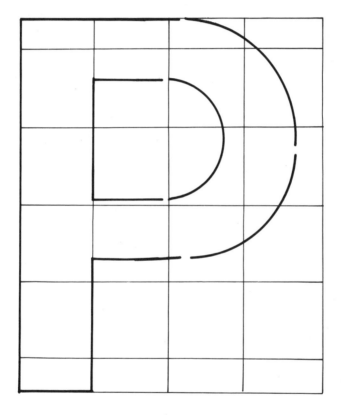

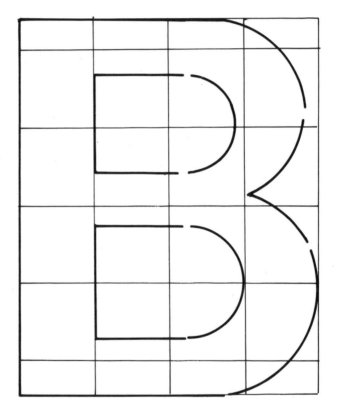

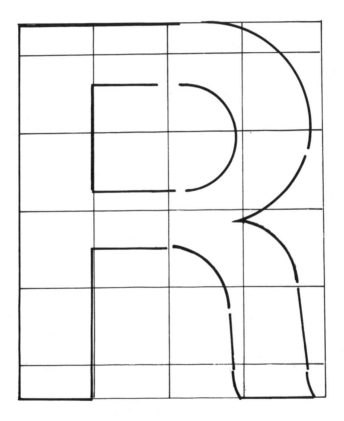

R

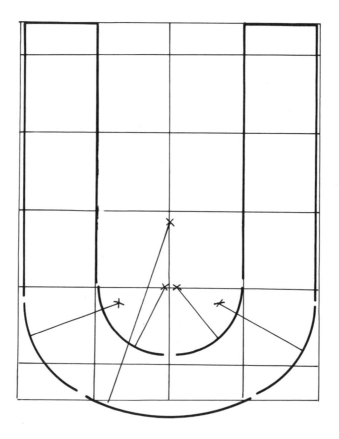

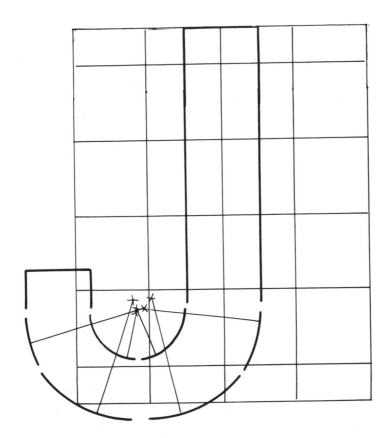

J

J

3. 소문자

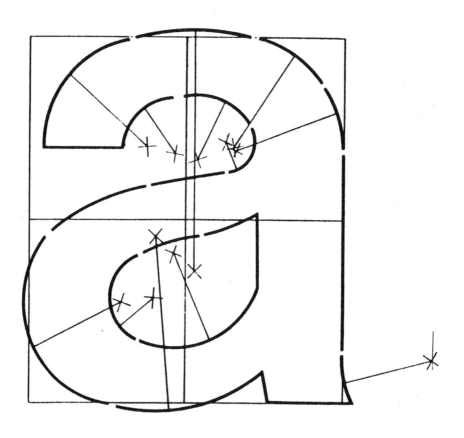

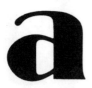

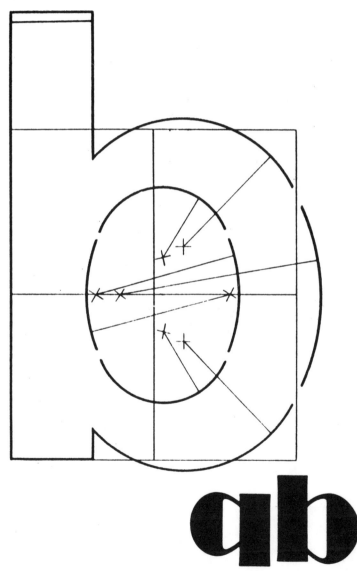

C

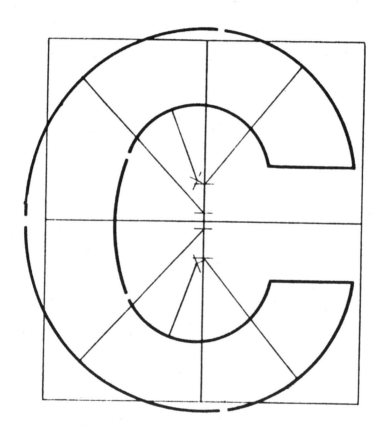

C

dp

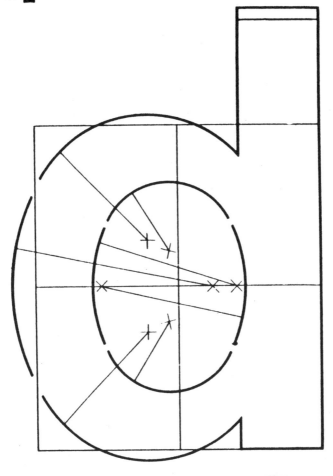

dp

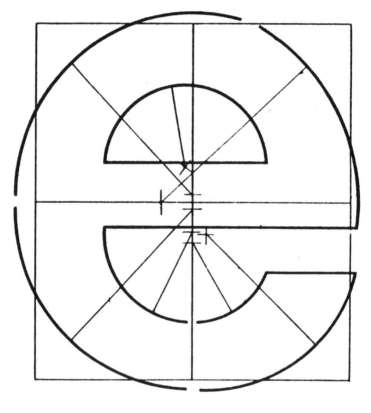

g

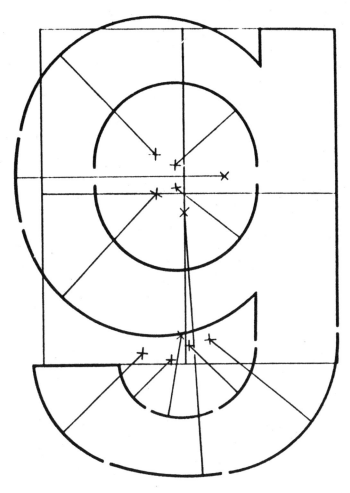

g

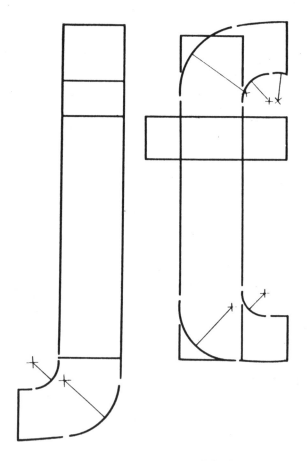

lijft

lijft

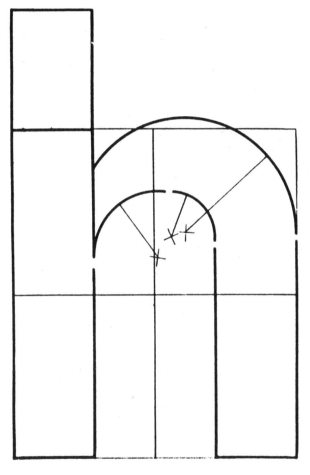

hnu

hnu

kx

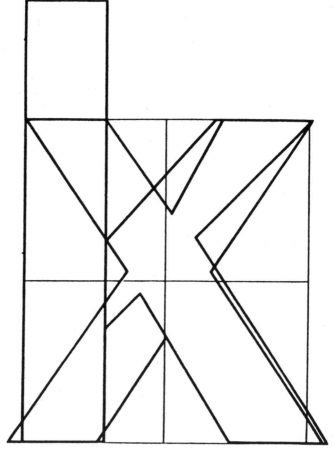

kx

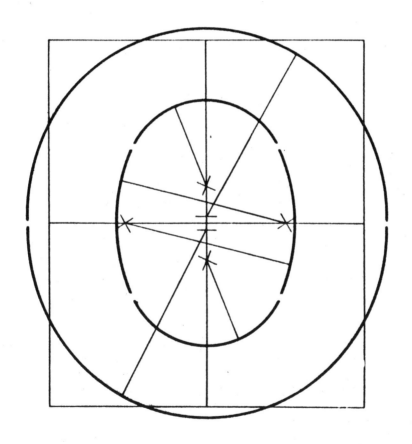

mr

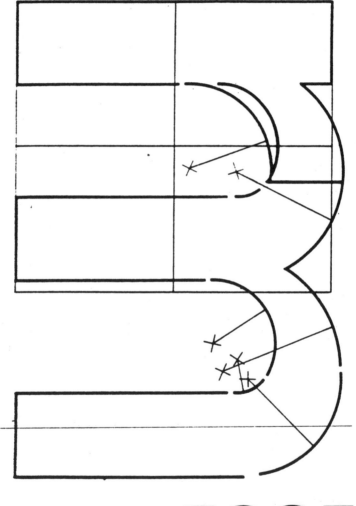

mr

S

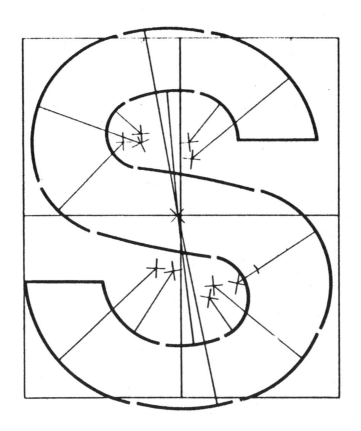

vy

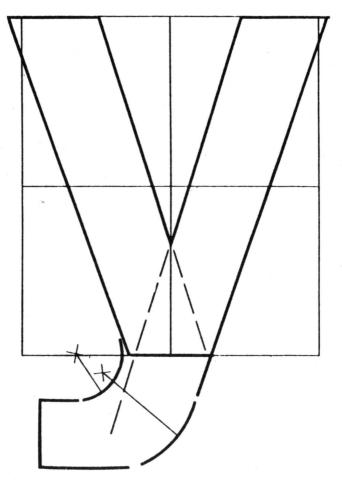

z

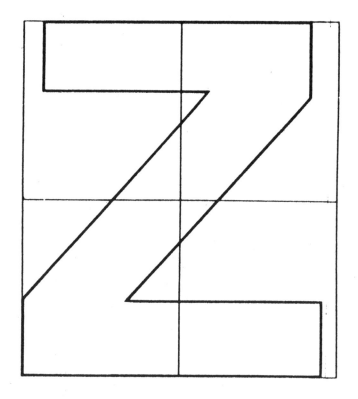

Z

5. 로고(logo)

1. 로고 타입(Logo type)이란

Logo type이란 상표, 상호 또는 어떤 이름을 심볼(Symbol)로서 나타내는 글자들의 종합체라 할 수 있겠다.

선전용 글자로서 요구되는 조건은

 1) 자체가 읽기 쉬어야 한다.
 2) 선전내용과 현대적으로 조화를 이뤄 아름다워야 한다.
 3) 개성있는 자체이어야 한다.
 4) 자체가 사용목적에 적합해야 한다.

로고는 수많은 기업과 단체들이 개성적 표현에 따라 타기업 단체에서 볼 수 없는 독특하고 독창적인 시각적 특징을 갖는 것이 주요조건이 되겠다. 기업 이미지를 적절히 전달하기 위해서는 무엇보다도 저항없이 연상되고 상징될 수 있는 문자가 필요하다. 활자나 식자의 나열에 있어서 충분히 고려해야 할 것은 공간의 문제이다. 문자의 나열이기 보다 시각적 이미지의 전달에 중점을 두어야겠다. 가능한 광범위하게 사용하는 것을 목표로 하고 기업과 상품 등의 이미지의 통일과 강조를 목적으로 한다.

2. 로고 타입의 여러가지 예

로고(Logo)는 회사의 성격과 상품의 품질 이미지에 지대한 영향을 미친다. 로고(Loge) 제작에 대한 첫째 요건은 무엇보다도 독자(소비자)로 하여금 친근감을 느끼게 하며, 아울러 지속적인 신선감(싫증나지 않는)을 줄 수 있어야 한다는 것이다. 로고(Logo) 제작을 효과적으로 하며 성공한 예는 우리의 주위에 얼마든지 있다. 다음에 예로든 로고타입은 「성공 로고(Loge)」의 실례라 할 수 있을 것이다.

LIFE

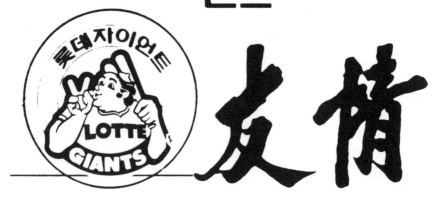

해피
샌드

友情

래피드
Rapid

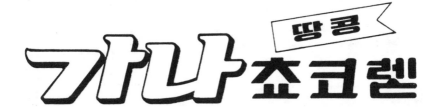

모나미

MonAmi Gift set

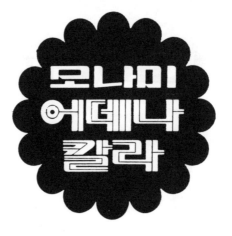

모나미
어데나
칼라

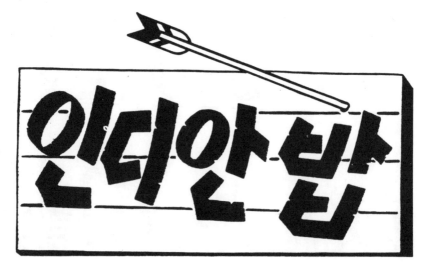

인디안밥

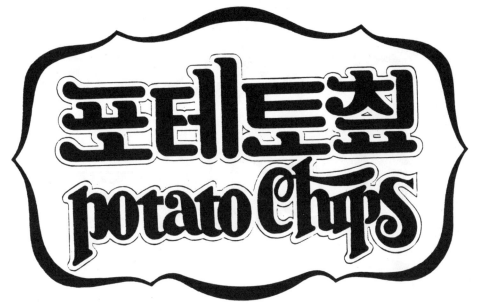

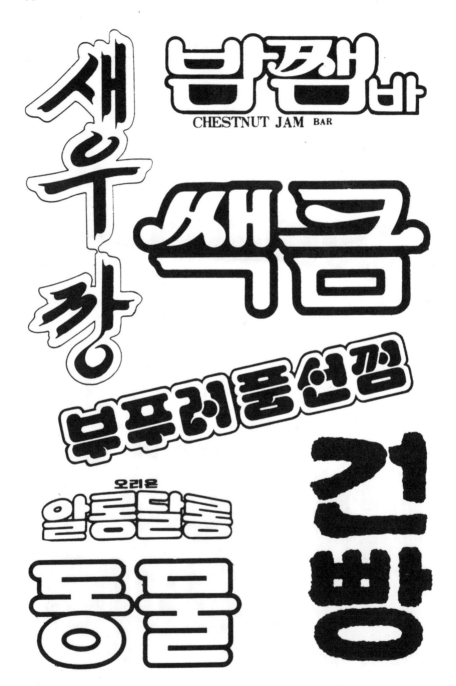

밤쨈 바
CHESTNUT JAM BAR

새우깡

쌕콤

부푸러풍선껌

건빵

오리온
알롱달롱

동물

NHONG SHIM BEEF RAMYUN WITH SOUP BASE

소고기

라면

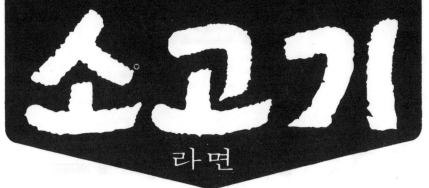

농심

農心 라면

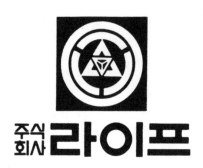

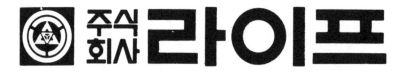

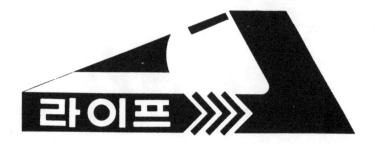

쵸코큿바

만나캔디

쿽켄치

파트너

펀치바

바노나
BAR

삼양
라면

골드

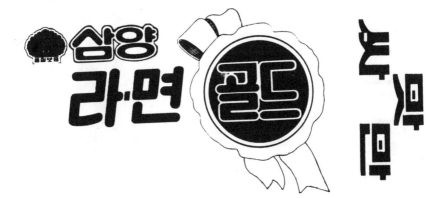

초코렐
캔디

초코칩
쿠키

밀키

만만

왕 짱구

앙에용숍

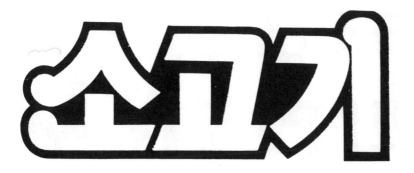

아차바

세븐 큰

마리

비스킷

골드간장

소고기

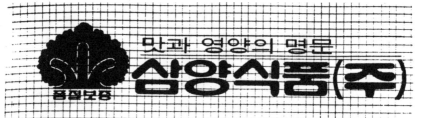

맛과 영양의 명문
삼양식품(주)
품질보증

콘 알차네
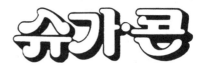
RED BEAN ICE BAR

야채·콘

슈가·콩

싸만코

(주)쌍용

SSANGYONG CORP.

(株)雙龍

보리온면

참깨바 짱가

아이스롤 투게더

ICE ROLL

트리롤

계룡면

팥또바 쳐빈졌

썸머

또와

징기스칸 트프빵

나드리화장품

나드리

NADRI

Plus Animal

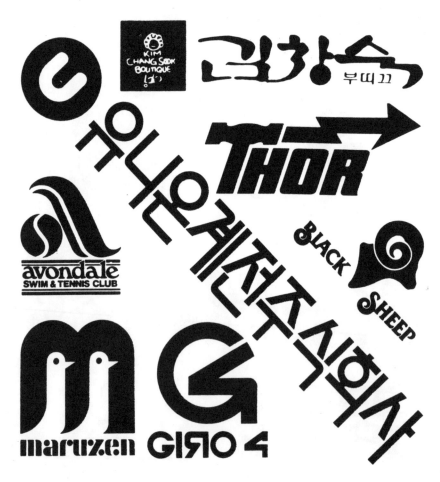

패션타운

우리만

FOOOD

DS
AL

P
PILA

MITANI

Plus Instrument

Spring

GIRL SCOUTS

옐바째셔

우라만

아미

Glenmoor

kunimatsuya

Mas Cosmetics s a

SHIRTIQUE

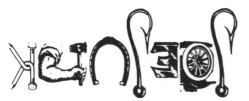

SPEEDBIRD OF★TEXAS

서버텍여리티이피구세차라자

퀸테스

EAGLE
BRANDS, INC.

캬라멜콘

보드레

BOMB

divonne

Nadri

蔘　美

ⓙ유닉스전자㈜

NEW STYLE SCHOOL OF DRESSMAKING & DESIGNING

새모양복장학원

Metropolitan Blood Center

WE WANT JAZZ

NORBERGS

Butterfly

버터플라이

버터플라이

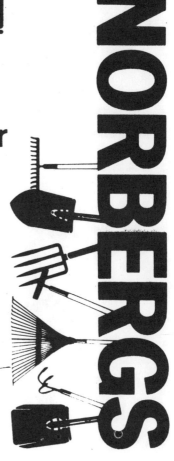

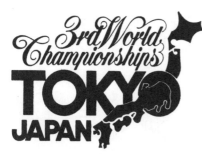

3rd World Championships

TOKYO JAPAN

Plus Instrument

le vie sung

cucina asiatica a casa vostra

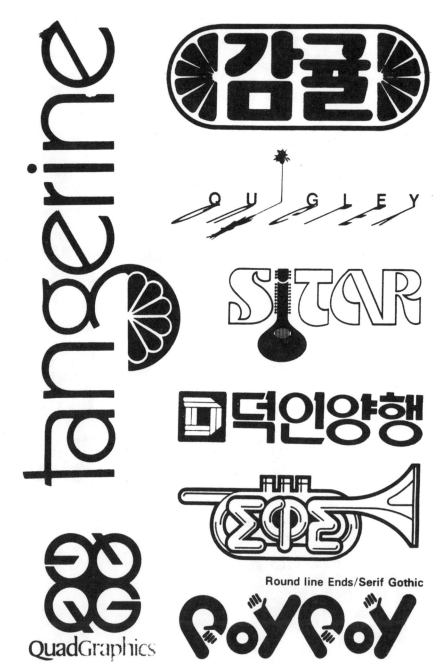

Round line Ends/Serif Gothic

WHITE FASHION

나래

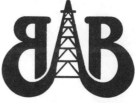

NEW YORK

BAB

BERRY BROS·PETROLEUM,INC·

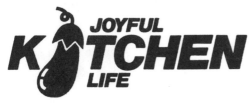

JOYFUL K🍆TCHEN LIFE

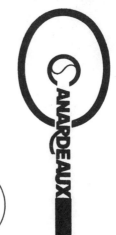

CANARDEAUX

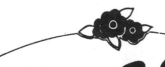

LOTTE
CHEWING GUM

이오

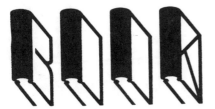

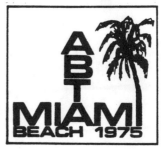

MIAMI
BEACH 1975

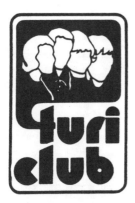

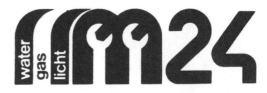

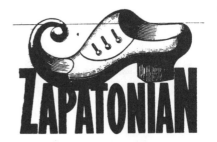

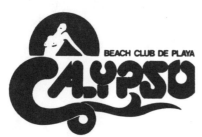

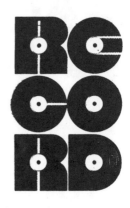

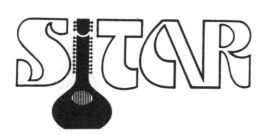

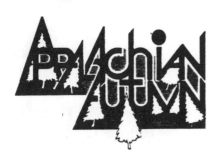

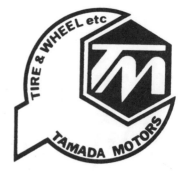

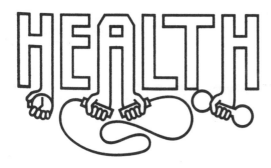

틴 에어지

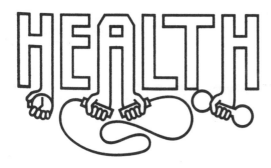

HEALTH

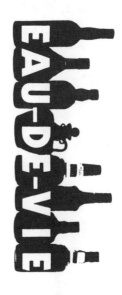

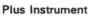
Plus Instrument

VOIE

APPLE
CHOCOLATE

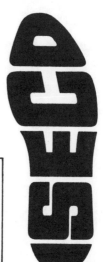

107

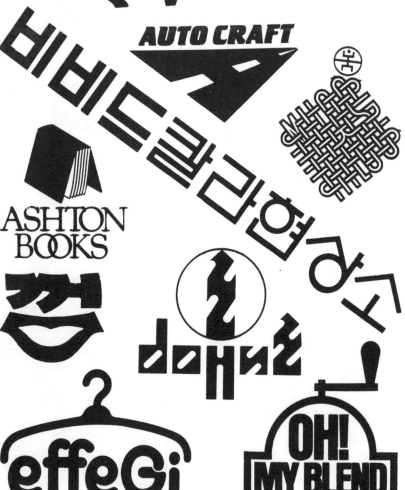

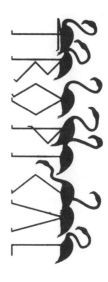

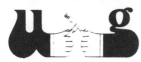

The
Underground
Gourmet

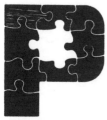

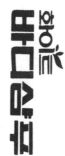

P

PATTERSON

Propita

THE
GREAT
FOX

Comanche Caves
Ranches

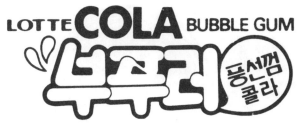

LOTTE **COLA** BUBBLE GUM

풍선껌
콜라

Person/Plus Animal

VORM

SAIPAN
Sun town

慶州普門觀光

경주보문관광

KYUNGJU
BOMUN
LAKE
RESORT

TES
RIDO

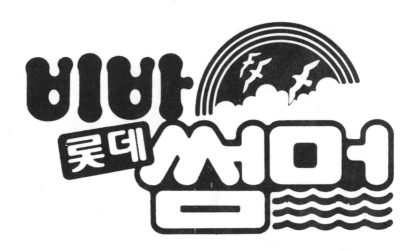

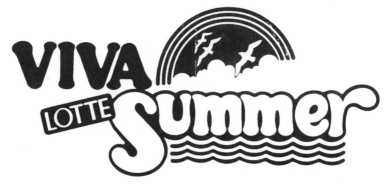

크런치 땅콩 사탕

볼산엔젤 좋은 책 동인사그룹에

BOL SAN ANGEL

입술에서 입술로

＊엄마의 좋은친구＊

114

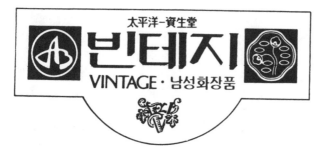

太平洋-資生堂
빈테지
VINTAGE · 남성화장품

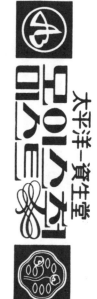

太平洋-資生堂

유닉스·

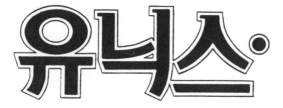

훼미리부엌

럭키 퐁퐁

BANDO MANCILLAS
만시라스

FASHION

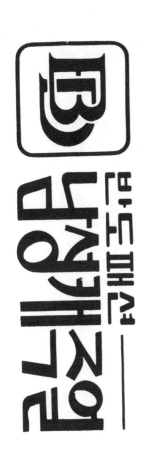

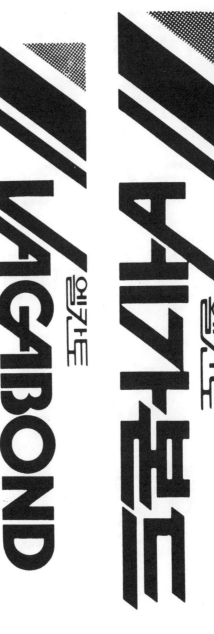

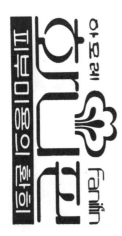

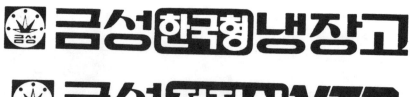

금성한국형냉장고

금성전자식VTR

금성백조세탁기

Mr. Computer
미스터콤퓨터

멋스롱만

mussroman

해바라기

오리온
문라이트
쿠키

꽃향기껌

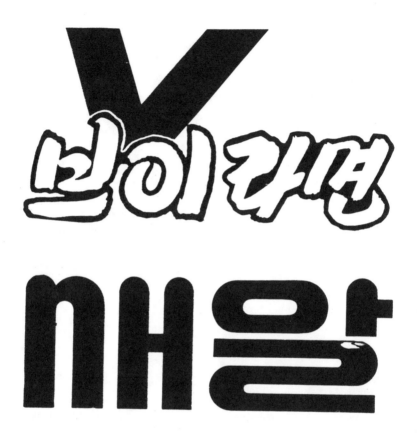

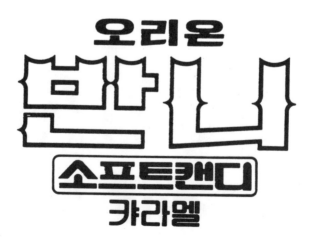

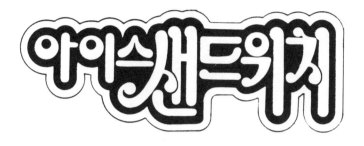

아이스새드위치

종합선물
킹

Lotteria

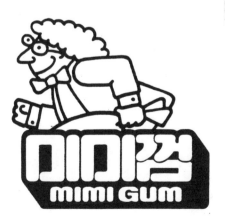

미미껌

MIMI GUM

롯데리아

삼양포리에스텔

위너

WINNER

돈돈쵸코볼

롯데제리

아이스크림

움베르또 세베리

umberto severi

글로즈온

단백질 비누 큐티세비누

쎄루비 Cherubic

5주년기념까지

FASHION

CMC

CATHOLIC MEDICAL CENTER

가톨릭중앙의료원

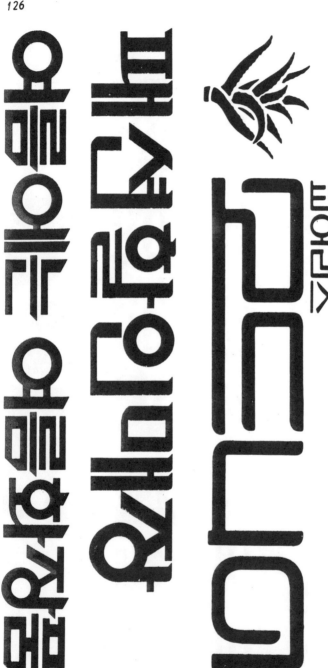

피부에 스미는 자연의 숨결

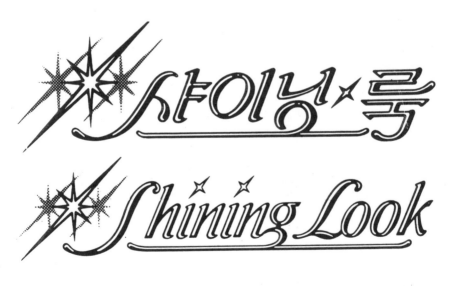

슈퍼 時空間

이쁜이

샤이닝 룩

Shining Look

종로5가의류도매센타

三星電子

SAMSUNG

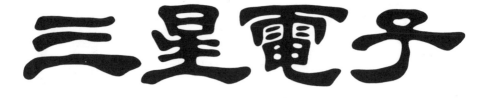

한국 외환은행
KOREA EXCHANGE BANK

한국 외환은행

한국 외환은행

라자공구

한양에이전시

대한중공업사

HANYANG CORPORATION

미보라의 여름을 아세요

미보라

부드럽게 스며요!

인류를 아름답게 사회를 아름답게
태평양화학

De Rogatis

로가디스
DE ROGATIS

빙그레

에스에스패션
FASHION

에스에스패션
FASHION

에스에스패션

믿고 찾아 보람있는

서울신탁은행

한국상업은행

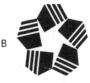 한국주택은행
THE KOREA HOUSING BANK

6. 문자 일러스트레이션

□ 문자 일러스트레이션의 실예

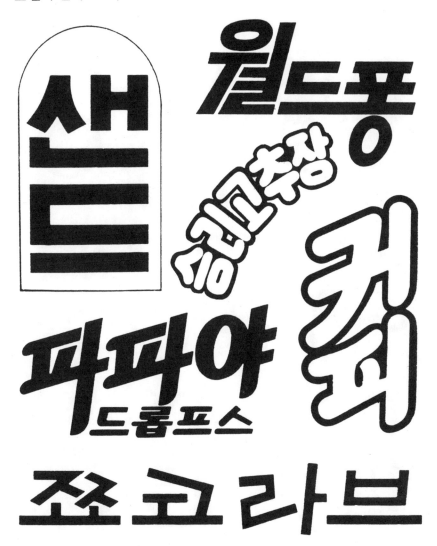

134

미뮤제이

monaco sticks (filled wafers)

화장품

여성의

마돈나

Madonna

도미솔

곡물이
SNACK

껀포도
초코볼

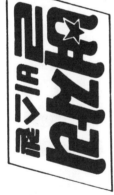

THE SNACK
디스넥!

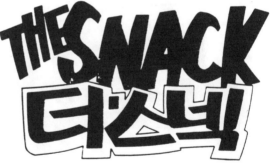

딸기

샤니
비스켙

136

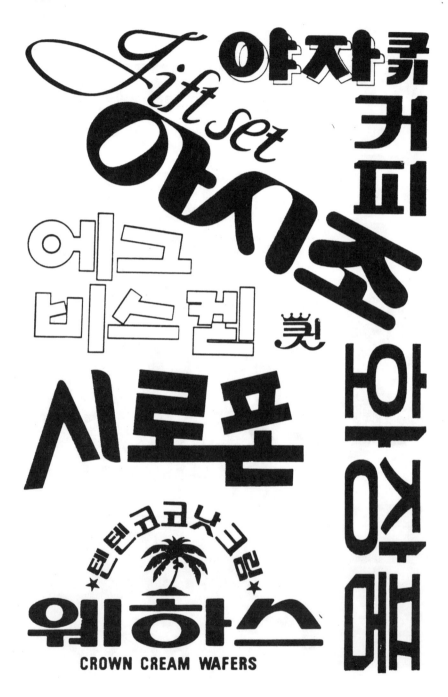

CROWN CREAM WAFERS

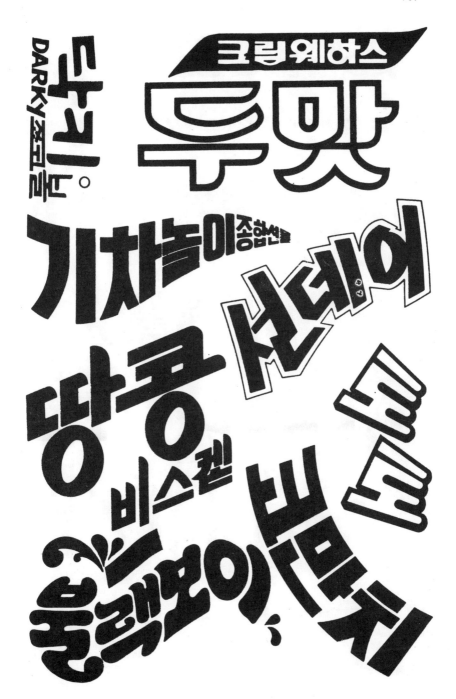

캬라멜

peanut caramel

장글★북

그레이스비스켙

천사밥

 해 바라기

아사삭

다람·퐁

쿄쿄퐁

coco pong

캉캉 ·

비스켈

러브·톤

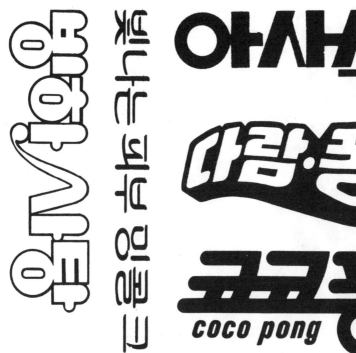

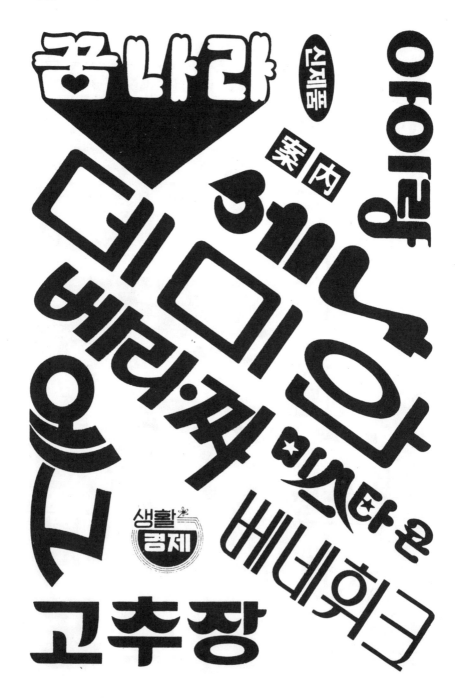

꿈나라

신제품

素内

아아람

허니와

데미안

버리째

미스타운

생활
경제

베네회크

고추장

참깨알

건포도

쵸코볼

크림 웨하스

캉캉

비스켙

오가라라

프라겐

수미란

스와니

드봉 샴푸

드봉 린스

드봉로숀비누

수퍼에서 만나요

해태 메론

HAITAI MELON BAR

바

피어니

(□머 □어 □머 □)

미스터·스넥

껄끔앤

TOAS COOKIE

토스쿠키

CORN·SUGAR

젠틀

비스킫

레인보

웨하스

웨하스

웨하스

쪼랭뽕

노다지

초코캔디

아기비누

뚜아·모아

칼라치솔

베드미샴푸

꺼불이

츄룰라츄룰쯔

바크줄

오빠오

써니텐

모그졸

해 태
시원한 박하

초코렐
크런치볼

해 태
오렌지

치 즈

피너켈

슈가콩

보냉졀 소용우 괴쇠 괴문응로 베이비

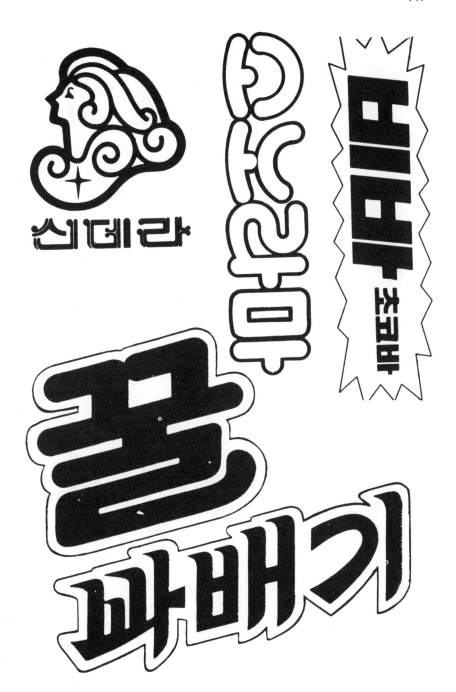

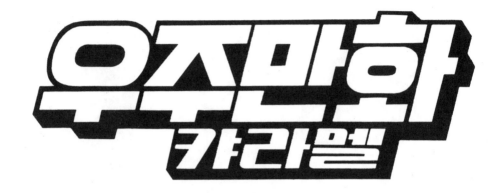

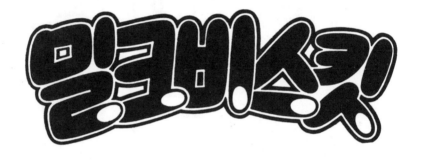

디바네

어여차·바

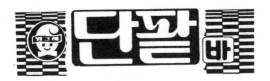

단팥바

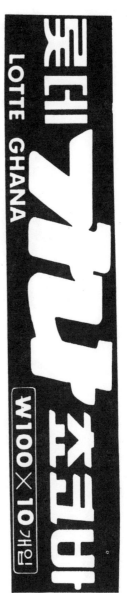

바닐라
웨하스

밀크바

DIAMOND

다이아몬드

Stamp Pad

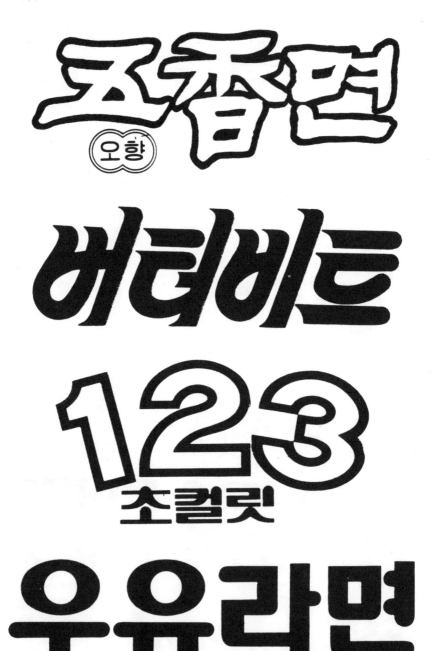

아이스크림

우유

우유

칵테일 사철바

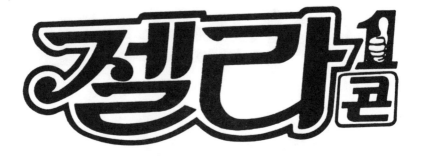

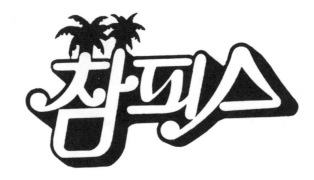

포미콘

키스파

하이소프트

캔디 완탕

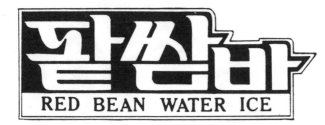

RED BEAN WATER ICE

옹

쵸코파이

멸균우유 커피

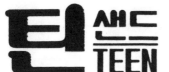

COFFEE

154

쇠고기면

라빔바

스낵쵸코

ORION SNACK CHOCO

요거트

차드레

아이스크림

궁중면

바난짜

마아가린

컵라면

쵸코렡

고기만두

쳐쳐쳐챠

하이면

캬라멜

(초코·파이)
ORION CHOCO PIE

드롭프스

삼양 미니 설탕

삼양설탕

양양 미니부라썬양

쵸코바

수노아

파인아이스

다이제스티브

아이스
버거

삼양포리에스텔

트리론®

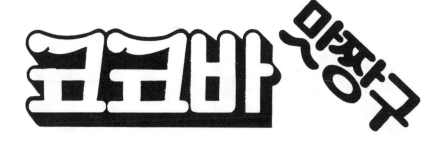

쵸코바

맛짱구

요구르트
뜰뜰이
카네콘
꿀짱구
사라다유
맛나라

모범생
아몬드
브레모

판박이풍선껌

피나츠

조안나

롯데스트라이크껌

오렌지·씨

주고 싶은 마음 ✱ 먹고 싶은 마음

바나나

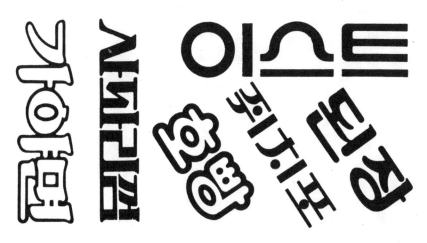

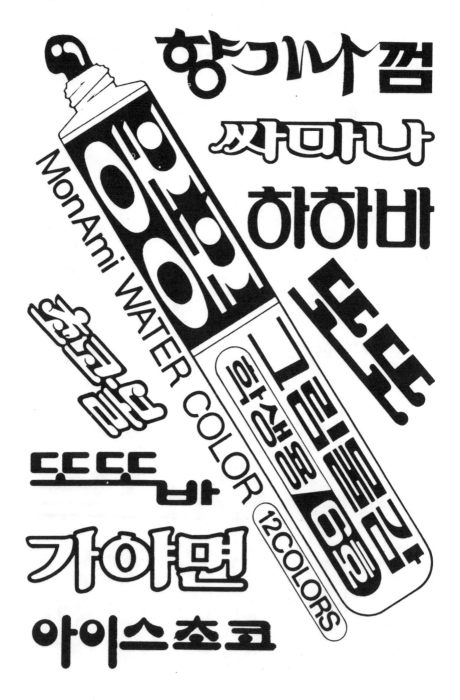

씨-원

SKI TRAIN

에쿠아토

킹콩

DICKY'S

NADRI

에쿠아토

짜장면

꽃분이

스타렌드

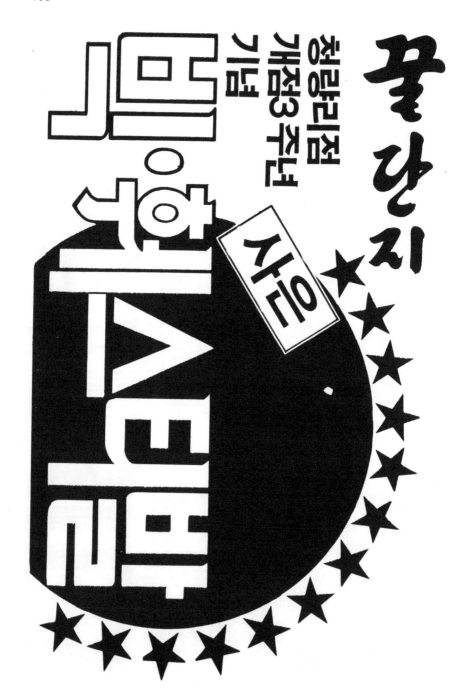

금주의 미도파
비단박하
새로운
次元의 男性
선탠

반도패션으로 시작되는
1981년의 봄—

피부로 느낄 수 있읍니다

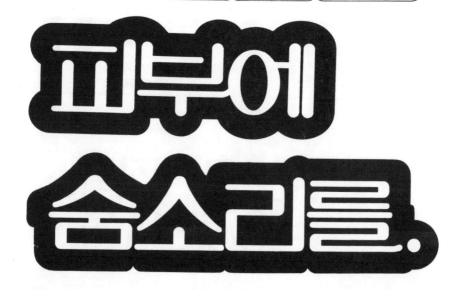

부 록

영문(알파벳)을 이용한
일러스트레이션의 실예

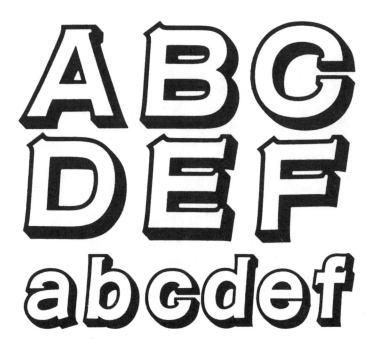

한글 레터링

2017년 5월 25일 인쇄
2017년 5월 30일 발행

엮은이 • 해외펜팔연구회
펴낸이 • 최 상 일
펴낸곳 • 태 을 출 판 사

주 소 • 서울특별시 강남구 도곡동 959-19
등 록 • 1973 1.10(제4-10호)

■ 주문 및 연락처
우편번호 100-456
서울 특별시 중구 신당 6동 제52-107호(동아빌딩내)
전화 • 2237-5577 팩스 • 2233-6166

ISBN 89-493-0261-6 03650